經典碑帖放大本

王羲之蘭亭序

褚遂良臨絹本

孫寶文 編

上海人民美術出版社

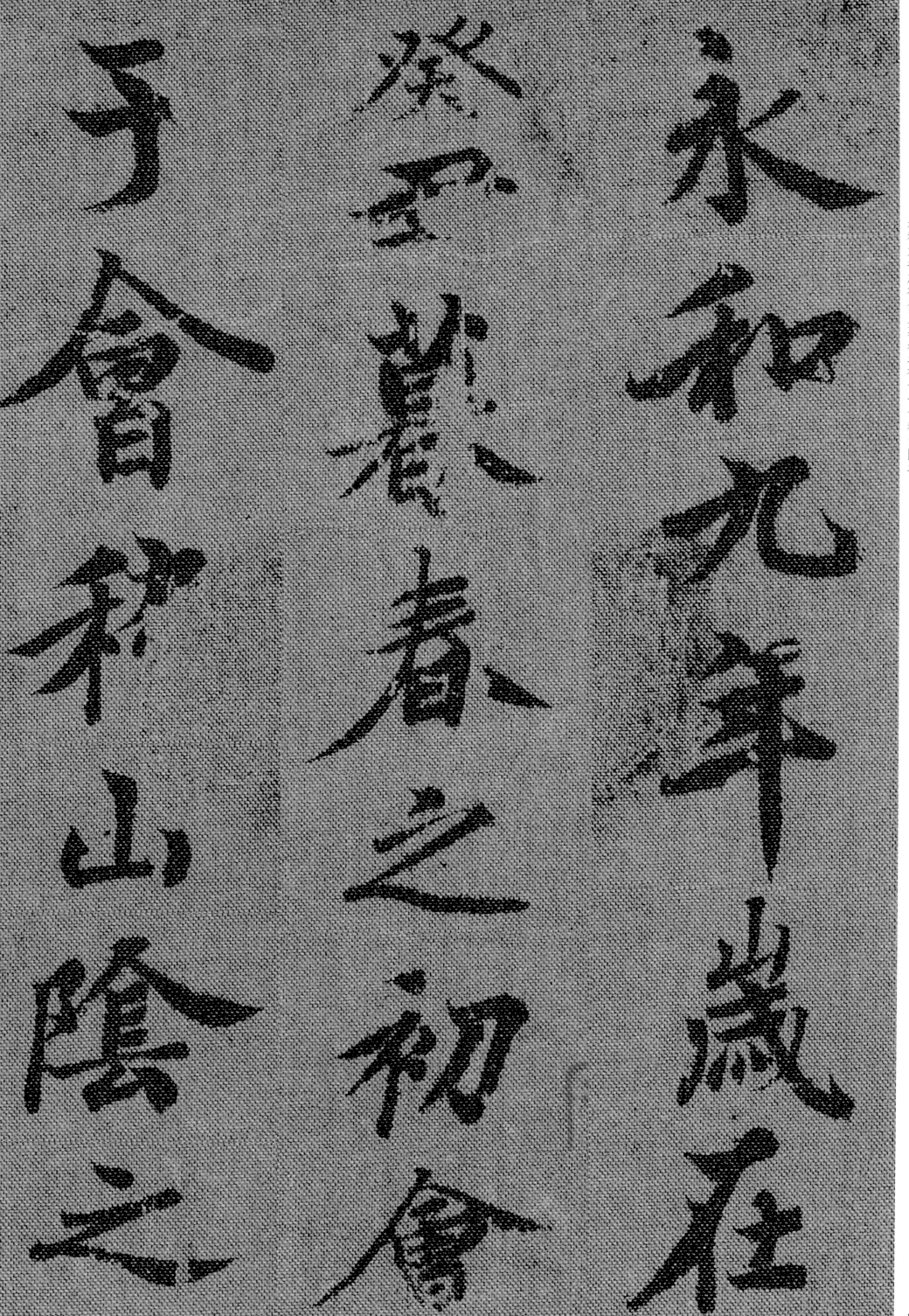

永和九年歲在
癸丑暮春之初會
于會稽山陰之

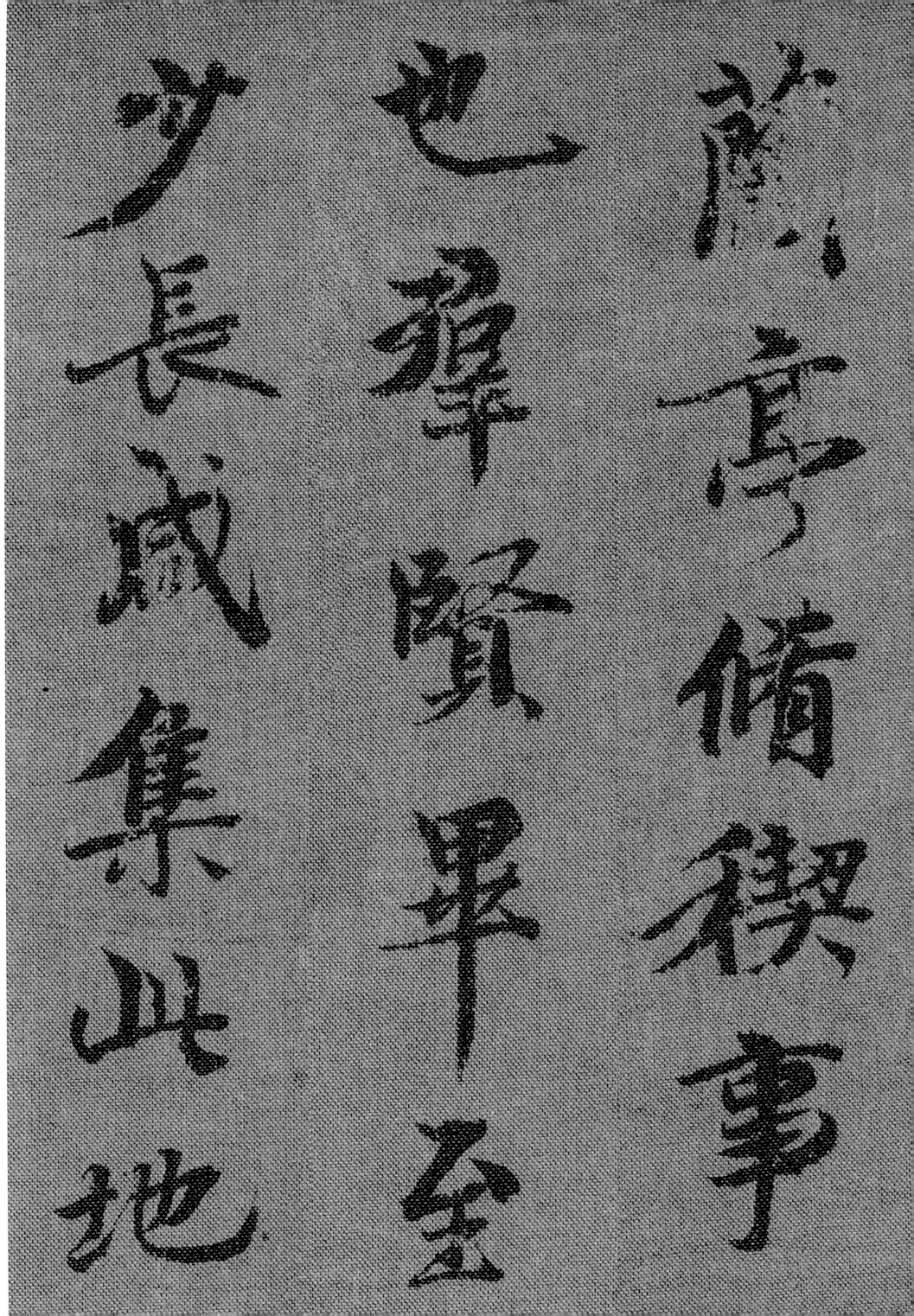

蘭亭脩禊事
也羣賢畢至
少長咸集此地

崇山峻嶺茂林脩竹又有清流激湍映帶左右

引以爲流觴曲水列坐其次雖無絲竹管弦之

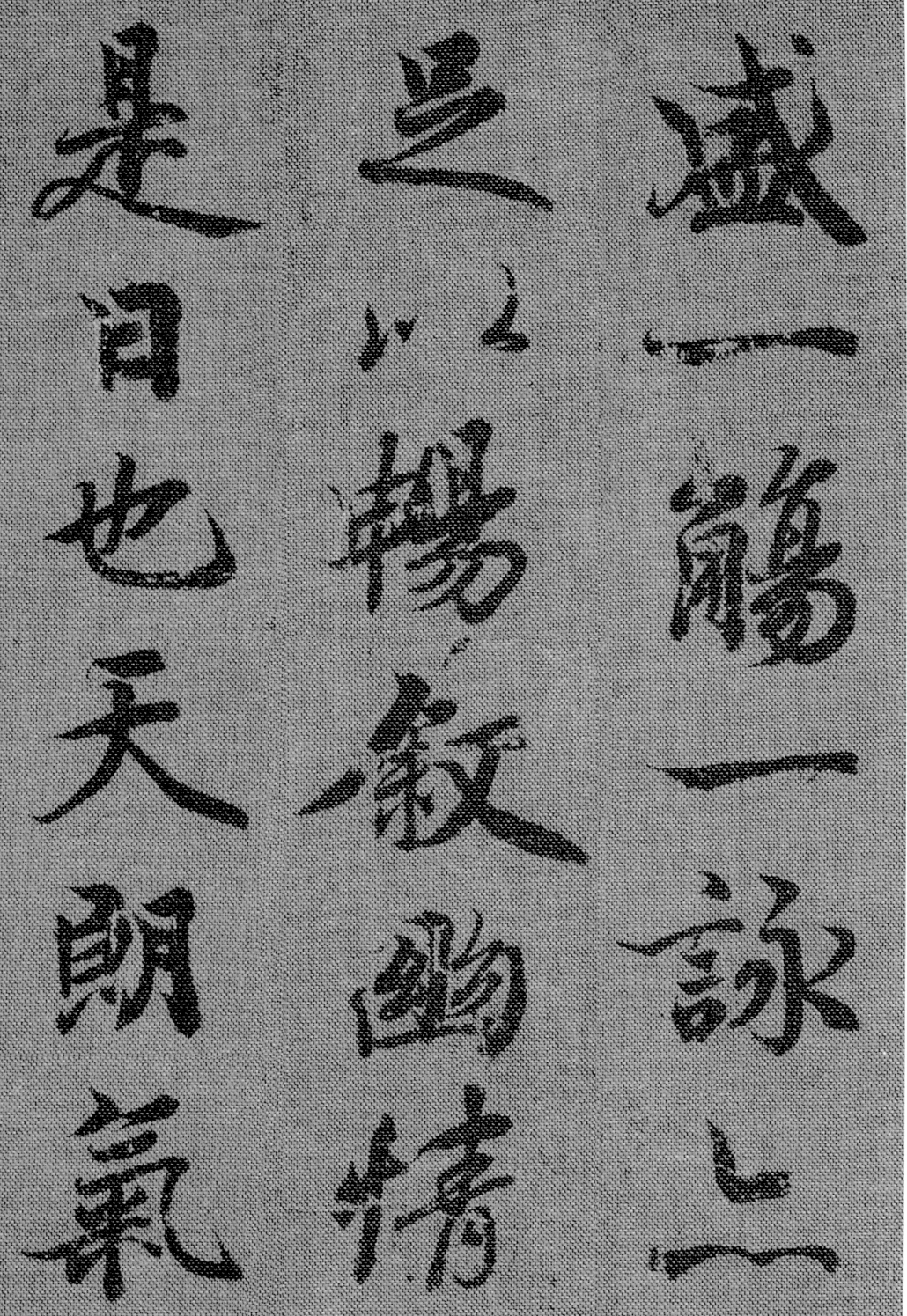

盛一觴一詠亦足以暢叙幽情是日也天朗氣

清惠風和暢

觀宇宙之大

俯察品類之盛

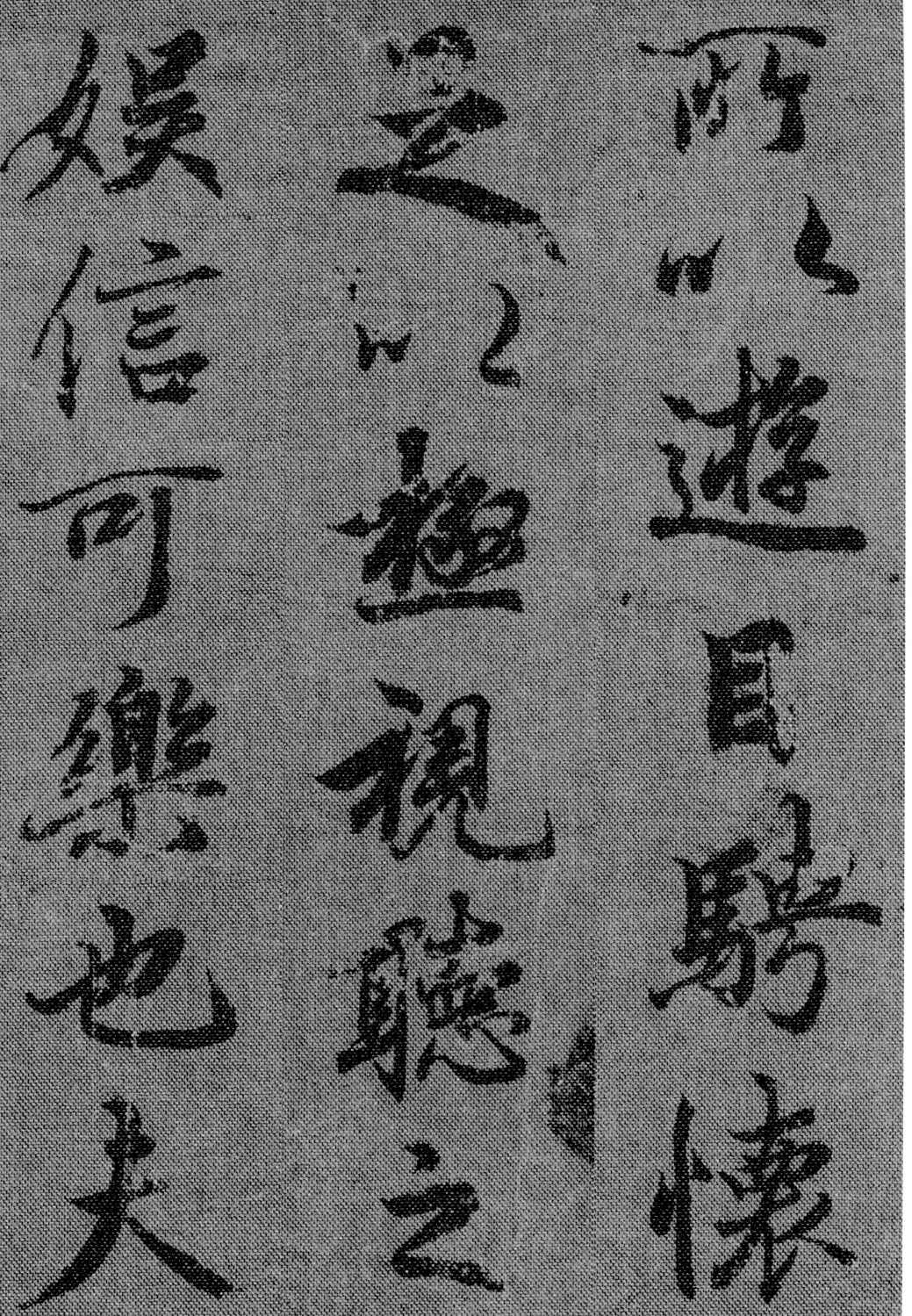

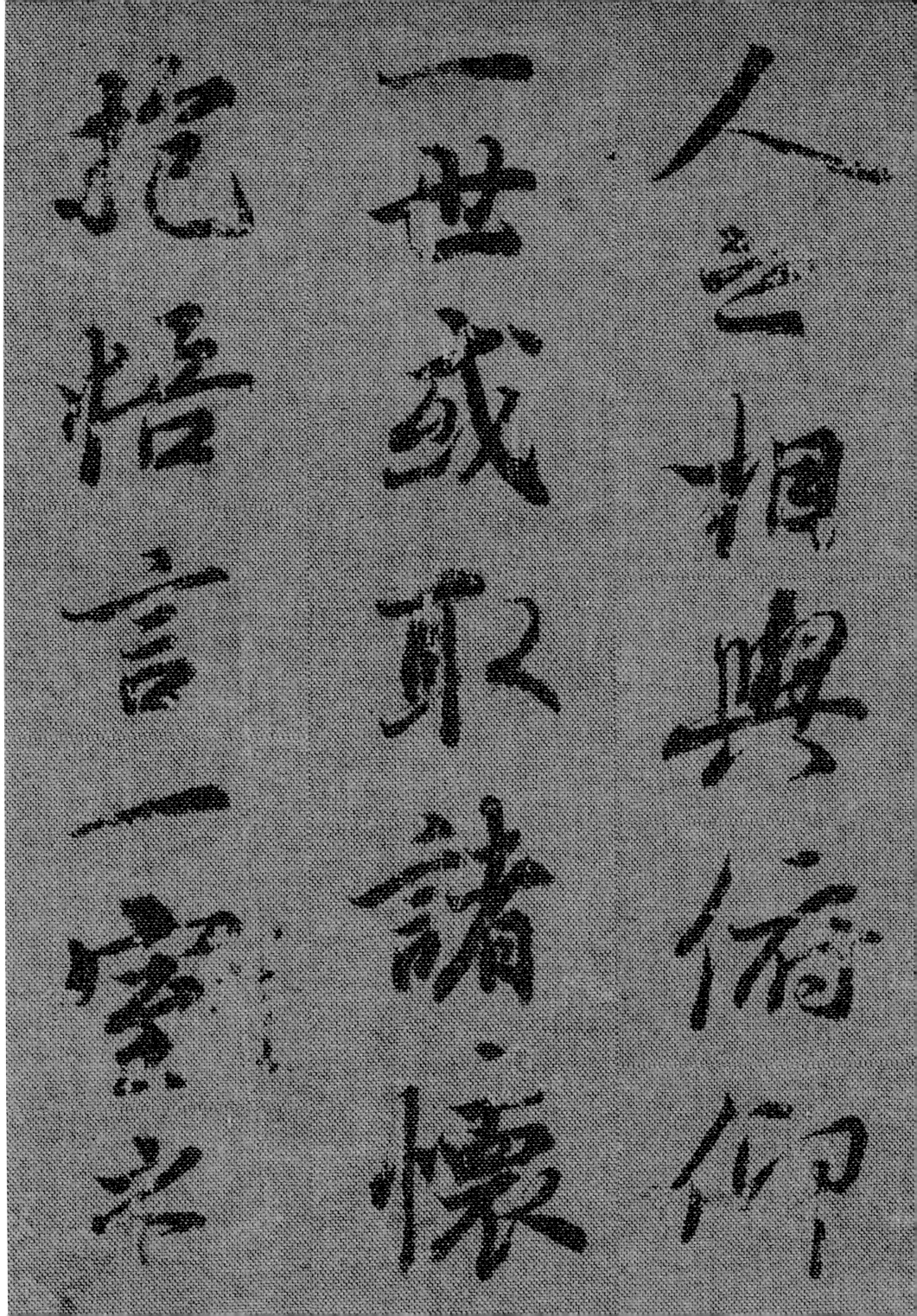

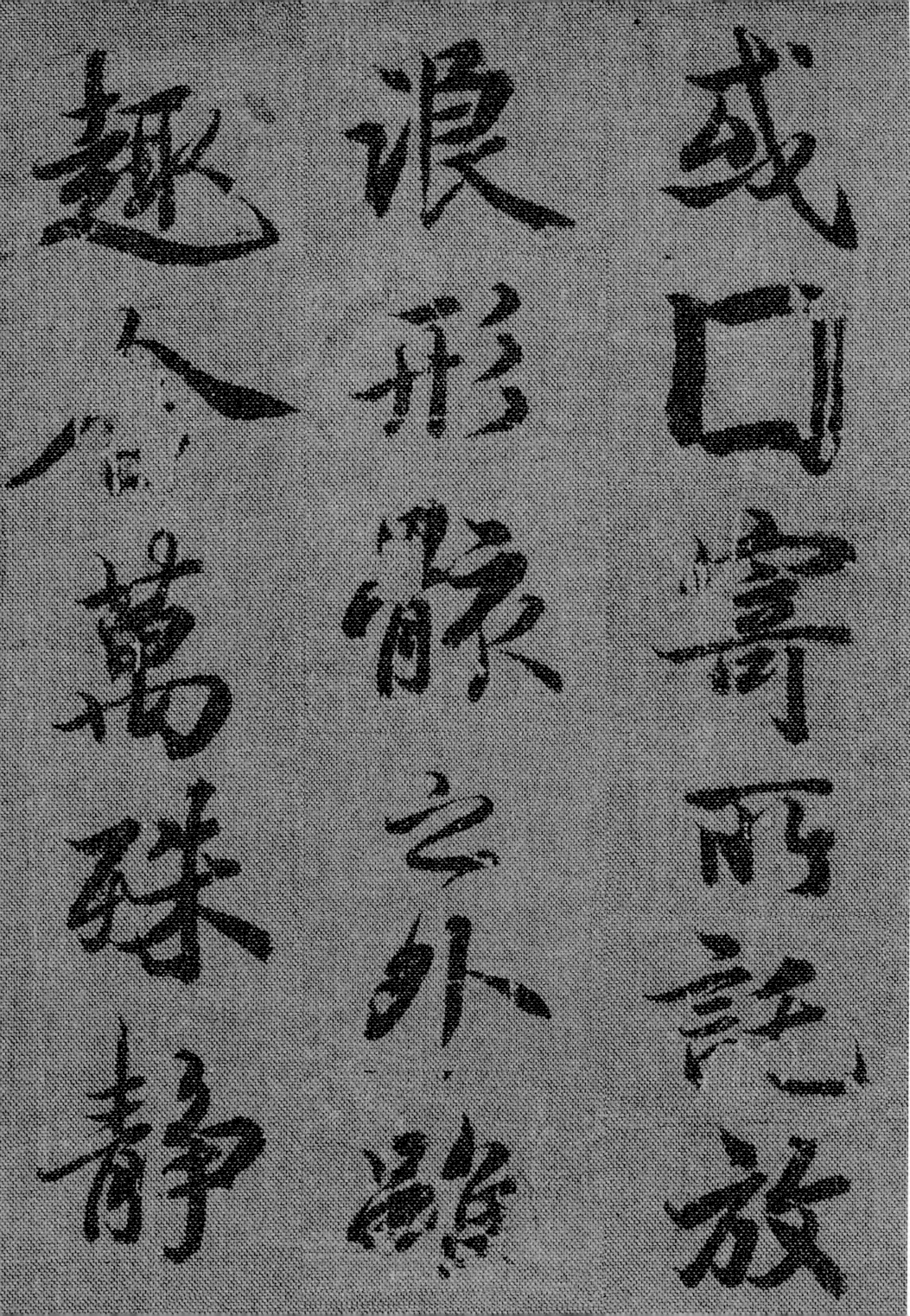

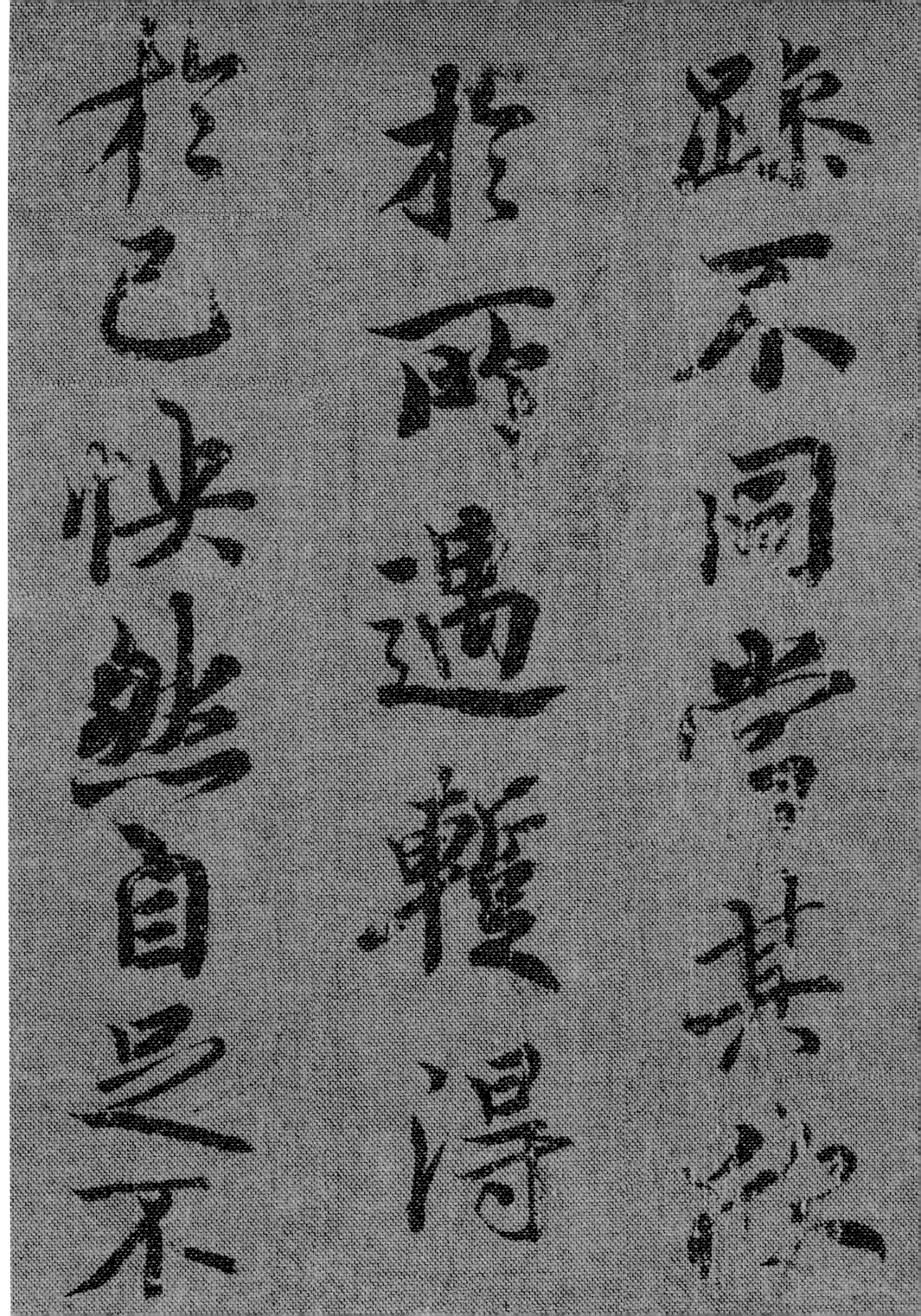

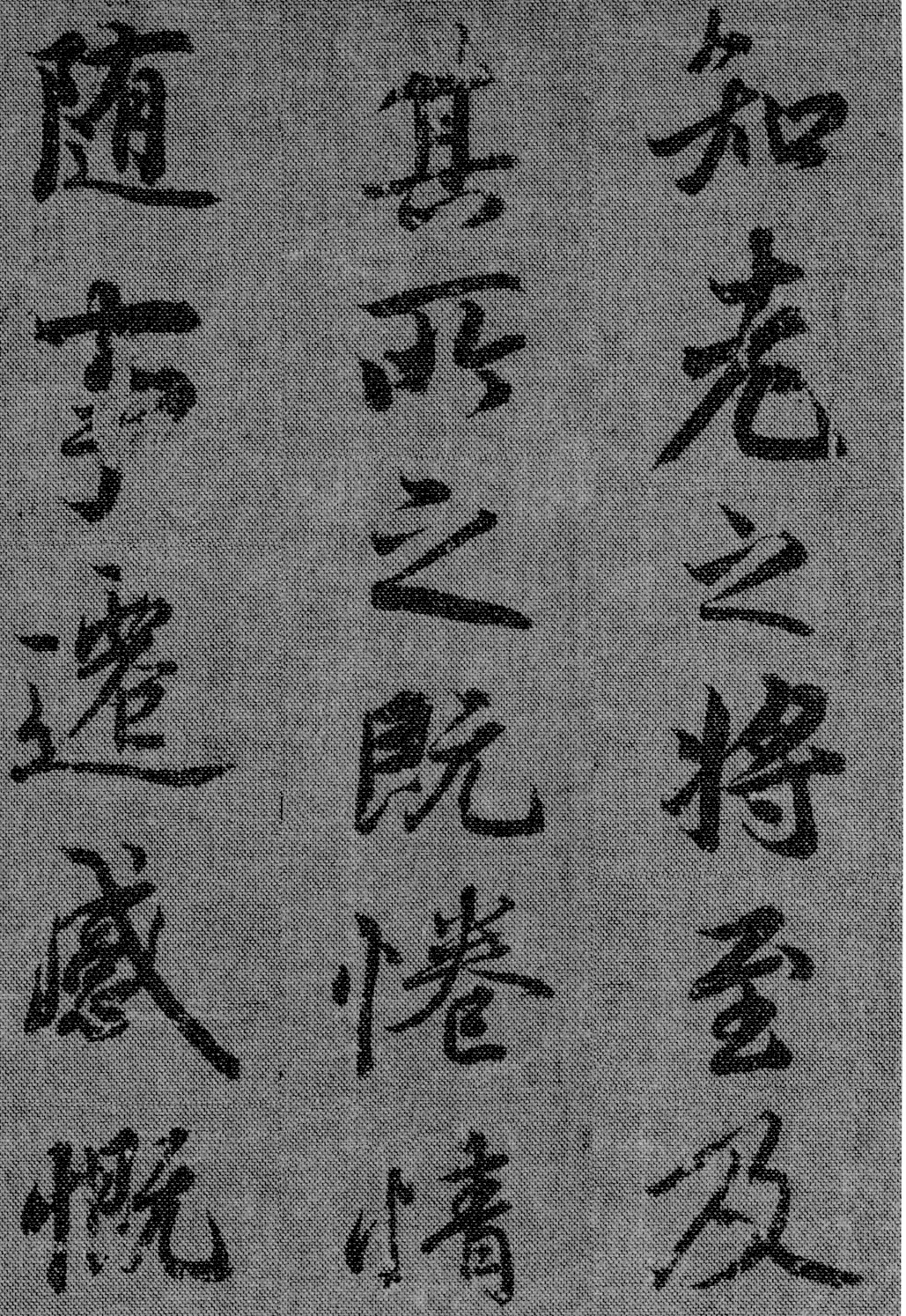

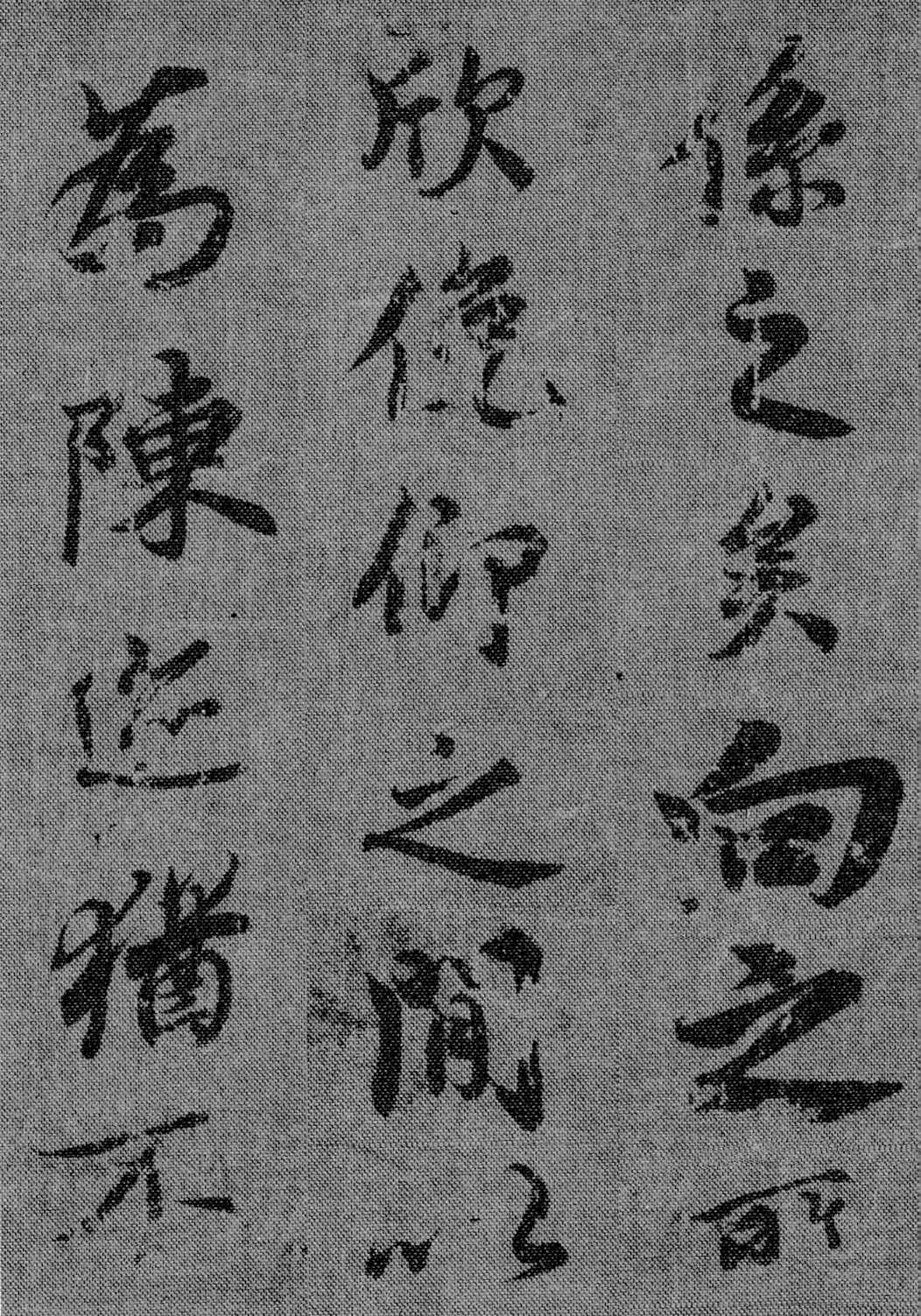

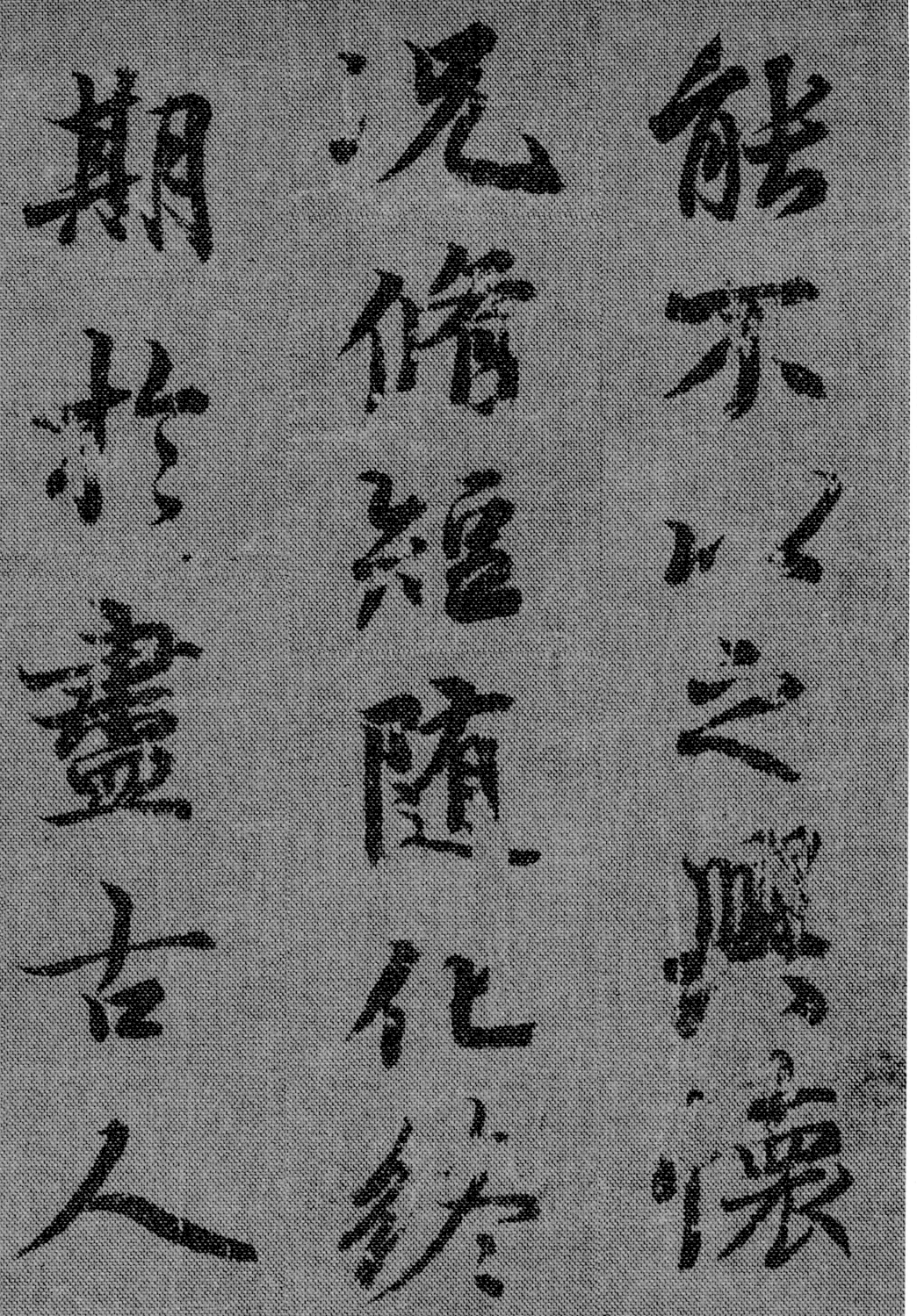

云死生亦大矣豈不痛哉每攬昔人興感之由

死生亦大矣豈不痛哉每攬昔人興感之由

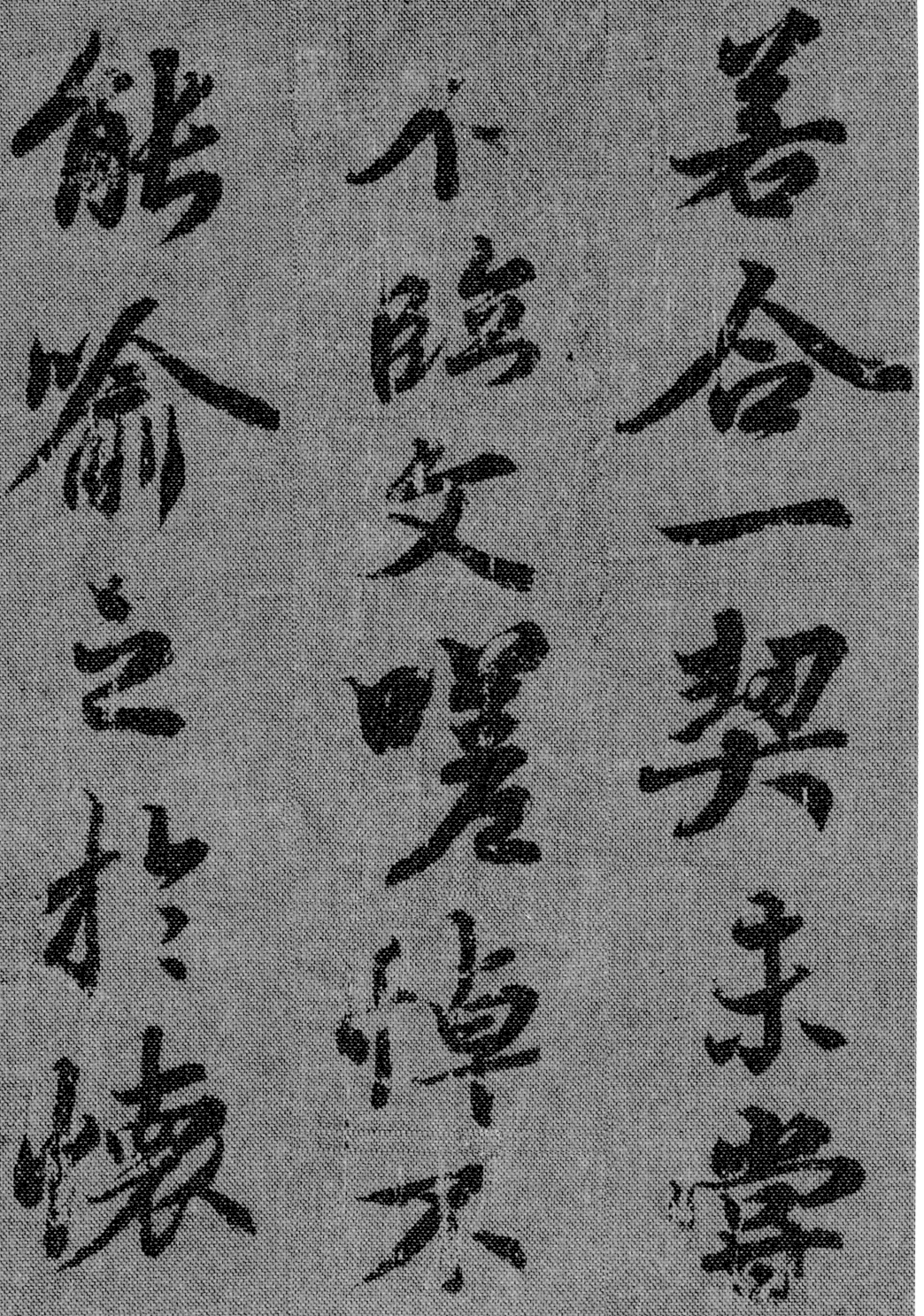

固知一死生爲虛
誕齊彭殤爲妄
作後之視今

由今之觀者

訝悲夫故列

叙時人錄其

兩述雖世殊事

異所以興懷其

欻一也淡攬

者亦將有感於斯文